Elisabethkirche Marburg

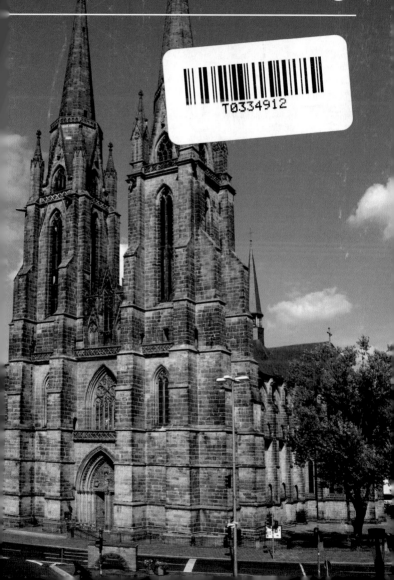

Die Elisabethkirche in Marburg

von Matthias Müller

Zur Geschichte

Mit dem Tod Elisabeths von Thüringen am 17. November 1231 und ihrer ungewöhnlich frühen Heiligsprechung am 1. Mai 1235 rückt die thüringisch-hessische Grenzstadt Marburg unversehens in den Mittelpunkt der reichsdeutschen Politik- und Frömmigkeitsgeschichte. Aus der bis dahin eher regional bedeutenden Stadt war ein Ort geworden, an dem sich zumindest für ein Jahrzehnt die Interessensphären von Kaiser- und Papsttum, Deutschem Orden und thüringischem Landgrafenhaus auf spannungsreiche aber letztlich fruchtbare Weise überlagerten. Im Mittelpunkt der Interessen dieser Mächte und Institutionen stand die Grabstätte **Elisabeths von Thüringen**, jener Frau, die als ungarische Königstochter geboren wurde, mit 14 Jahren in Eisenach den thüringischen Landgrafen Ludwig IV. heiratete, mit 21 Jahren bereits Witwe war und mit 24 Jahren in Marburg an Entkräftung durch die aufreibende Arbeit in ihrem Hospital starb. Vor allem die Lebensspanne seit ihrem sechzehnten Lebensjahr prägte das Bild von Elisabeth als einer hochgeborenen Königstochter und Fürstin, die doch zugleich nicht davor zurückscheute, auf geradezu erniedrigende und den Vorstellungen der höfischen Welt brüskierende Weise ihr Leben in den Dienst der körperlich und seelisch bedürftigsten Menschen zu stellen. Höhepunkt war die Gründung eines Hospitals in Marburg, das Elisabeth nach dem frühen Tod ihres Mannes und der Vertreibung vom thüringischen Hof in Eisenach 1228 als Witwensitz wählte.

Umso größer haben vor allem Menschen unseres Jahrhunderts den Widerspruch empfunden, wenn sie angesichts der streng, ja unerbittlich dem Armutsgelübde verpflichteten Lebenshaltung Elisabeths ihre Grabeskirche betraten und im Glanz von Architektur, Skulptur, Glasmalerei und Goldschmiedekunst die Gegenwart der Armutsheiligen gewissermaßen suchen mussten. Doch die Funktion der Grabeskirche Elisabeths war nur eine von mehreren. Das kommt bereits in der Wahl

Elisabethkirche: Luftansicht von Nordosten

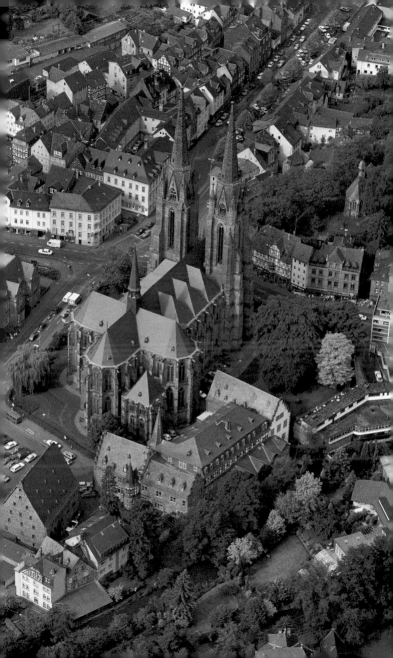

des Datums für die Grundsteinlegung zum Ausdruck (sie fand a
14. August 1235 statt, dem Tag vor Mariä Himmelfahrt), und führt üb
den Weihetitel der Jungfrau Maria (die zugleich Hauptpatronin d
Deutschen Ordens ist) hin zum vorläufigen Höhepunkt am 1. Mai 123
als Kaiser Friedrich II. persönlich auf der Baustelle erscheint, um d
Translation von Elisabeths Gebeinen beizuwohnen. Umgeben vc
herausragenden Repräsentanten des Reichs und der römischen Kirch
stand der Stauferkaiser im Büßergewand am Grab der Heiligen, lo
preiste sie als »königliche Frau« und bekrönte ihren Schädel auf spe
takuläre Weise mit einer kaiserlichen Bügelkrone. Drei Jahre späte
1239, wird der ehemalige thüringische Landgraf und jetzige Deutsc
ordensbruder Konrad von Thüringen, der als Elisabeths Schwager z
gleich Repräsentant der mit der Heiligen verbundenen Dynastie wa
schließlich zum neuen Hochmeister des Deutschen Ordens gewäh
Dass die Elisabethkirche daher ebenso hochrangige Deutschorden
kirche und in gewissen Maßen auch die Kirche der thüringische
Landgrafen war, bei deren Errichtung das staufische Kaiserhaus eir
offensichtlich gezielte Rolle spielte, ist für die angemessene Würc
gung ihrer Architektur und Ausstattung von wesentlicher Bedeutung

Möglicherweise hatte bereits das thüringische Landgrafenhaus g
plant, in der Südkonche, gegenüber dem Grab ihrer heiliggesproch
nen Angehörigen, eine neue fürstliche Grablege einzurichten. Ist ei
solches Vorhaben für die Thüringer nur zu vermuten (und in der Fc
schung umstritten), so hat die nachfolgende Dynastie der hessische
Landgrafen die Gelegenheit, ad sanctam, das heißt in unmittelbare
Nähe zur Heiligen bestattet zu werden, umgehend genutzt: Unte
Heinrich I. von Hessen, einem Enkel der heiligen Elisabeth, erfolgt
gegen Ende des 13. Jahrhunderts der konsequente Ausbau der Süc
konche zur fürstlichen Grabkapelle. Damit etablierte sich in der Elisa
bethkirche eine Grabanlage, wie sie im damaligen Europa nur an wen
gen Orten anzutreffen war: Ähnlich wie die Landgrafen von Hesse
ruhten in der Abteikirche von St-Denis bei Paris oder in Westminste
Abbey in London die Könige bei den sterblichen Überresten vo
dynastisch oder national bedeutsamen Heiligen. Gegenüber dieser
quasi staatsoffiziellen Charakter der Elisabethkirche, der den Anforde

Westportal von 1280 [1] *(siehe Seite 14)*

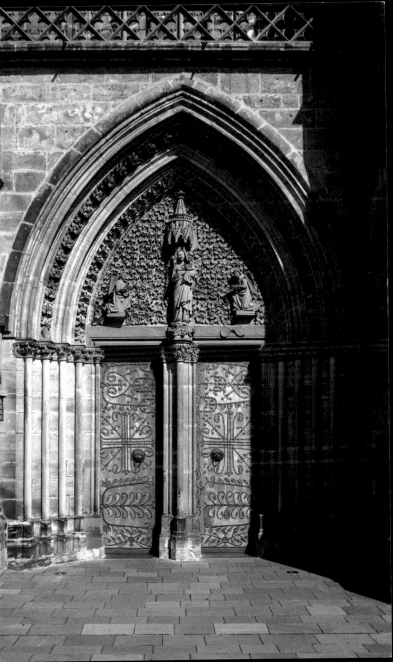

rungen ranghoher politischer Institutionen des Reichs gerecht werde
musste, trat die Nutzung als Wallfahrtskirche zwangsläufig zurüc
Doch kann dies nicht unbedingt als Missachtung von Elisabeth
Vermächtnis gewertet werden. Schließlich ist es gerade Elisabeths tie
religiöse und aufopfernde Lebensgesinnung gewesen, die sie trotz de
anfänglichen Demütigungen durch den thüringischen Hof bald z•
verehrten und vorbildlichen Heiligen auch in höchsten Adelskreisen
so am ungarischen und französischen Hof – werden ließ.

Zur Baugeschichte und Architektur

Dort, wo heute die Elisabethkirche steht, befand sich einst das klein
Hospital Elisabeths von Thüringen. Nach ihrem Tod 1231 ließ it
Beichtvater Konrad von Marburg über dem Grab der jung verstorbe
nen Landgrafenwitwe eine bereits recht stattliche einschiffige Kirch
mit Westturm errichten. Ihre Fundamente existieren noch heute unte
dem Fußboden der Nordkonche der Elisabethkirche und dem Pflaste
des davor liegenden Kirchhofs. Als 1234 der **Deutsche Orden** Hospit
und Grabstätte in seine Obhut nahm und wenig später auf Betreibe
des thüringischen Landgrafenhauses und des Ordens die Heilig
sprechung Elisabeths erfolgte, war für die bescheidene Gebäude
anlage kein Platz mehr: Auf ihrem Gelände entstand vor allem i
den Jahren von 1235 bis gegen 1320 eine repräsentative **Deutsc**
ordensniederlassung, deren Mittelpunkt die erst später sogenannt•
Elisabethkirche bildete. Sie wurde als siebzig Meter lange und b•
unter die Gewölbe zwanzig Meter hohe dreischiffige Hallenkirche m
einer Dreikonchenanlage als Ostabschluss und einer achtzig Mete
hoch aufragenden, mächtigen Zweiturmanlage als Westabschlus•
konzipiert (siehe hierzu Seite 14). Ihre **Bauzeit** betrug insgesam
ca. siebzig bis achtzig Jahre, wobei der eigentliche Kirchenbau ohr
die Türme zwischen 1235 und 1283, dem Jahr der Weihe, fertiggestel
werden konnte. Die Ergebnisse dendrochronologischer Untersuchur
gen (1999) lassen überdies vermuten, dass auch die **Türme** bereits u•
1300 bis zum oberen Glockengeschoss hochgemauert waren. W
hoch das Bautempo vor allem in der Anfangszeit gewesen ist, belege

Blick durch das Mittelschiff nach Osten

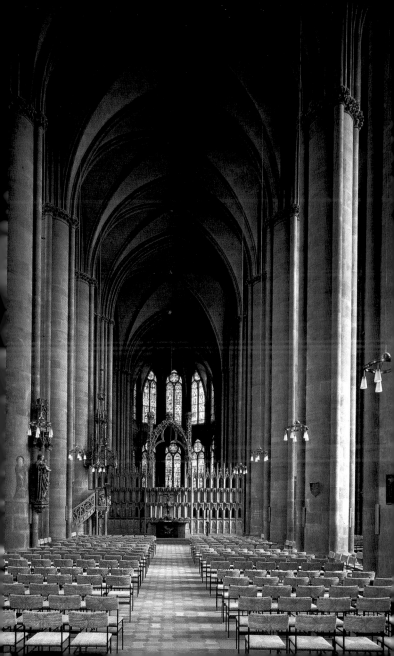

die dendrochronologisch ermittelten Baudaten für die Bauabschnit
der kleeblattförmigen **Choranlage** (sog. Dreikonchenanlage): Gege
1243, das heißt nach nur achtjähriger Bauzeit, befand sich der Ostte
der Elisabethkirche als Rohbau unter Dach und Fach. Bis gegen 124
erfolgte noch die Fertigstellung der ersten beiden Langhausjoche ur
des Sockelmauerwerks bis in den Bereich der heutigen Turmanlag
Dann ruhte nach gegenwärtigem Kenntnisstand die Baustelle fü
einige Jahre. 1247 starb mit Landgraf Heinrich Rapse, der 1246 zu
Römischen König gewählt worden war, das thüringische Fürstenhau
im männlichen Stamm aus. Erst das Ende des anschließenden so
genannten hessisch-thüringischen Erbfolgekriegs 1263/64 und d
Neugründung der hessischen Landgrafschaft unter Elisabeths Tocht
Sophie von Brabant und ihrem Sohn Heinrich sorgten wieder für rel
tive politische Stabilität und eine sichere Grundlage für den Weiterba
der Elisabethkirche. Aus dieser Zeit resultiert auch die wichtigste **Pla**
änderung: An Stelle einer ursprünglich kleiner dimensionierten Turn
anlage wird jetzt ab ca. 1264 im Westen die heutige stattliche Zwe
turmanlage errichtet, deren Vollendung bis mindestens zum Ansa
der freiaufragenden Turmgeschosse zur Weihe 1283 erfolgte. Eir
weitere Veränderung ergab sich an der Nordseite des Ostchores: Do
baute man um 1266 (so das überraschende Dendrodatum von 199
aus dem Dachwerk, das der bisherigen stilistischen Datierung au
ca. 1280 widerspricht) ein zuvor nicht geplantes **Sakristei- un**
Archivgebäude, das über einen Gang unmittelbar mit dem Ostcho
verbunden war.

Während die Kirche nahezu unversehrt die Jahrhunderte überdau
ert hat, blieben von den zahlreichen Gebäuden der einst bedeutende
Deutschordenskommende nur bescheidene Reste erhalten. Zu ihne
gehören im Wesentlichen das herrschaftliche **Brüder- und Komtu**
haus auf der Nordseite der Elisabethkirche sowie das mächtige **Spe**
chergebäude aus dem 15. Jahrhundert auf der Ostseite. Alles übrig
fiel als Folge der Säkularisierung unter Napoleon 1809 seit dem End
des 19. Jahrhunderts der Stadterweiterung zum Opfer. Erst seit dies
Zeit ragt die Elisabethkirche wie ein isoliertes Architekturdenkmal au
der städtebaulichen Umgebung heraus.

Blick durch das Mittelschiff nach Westen

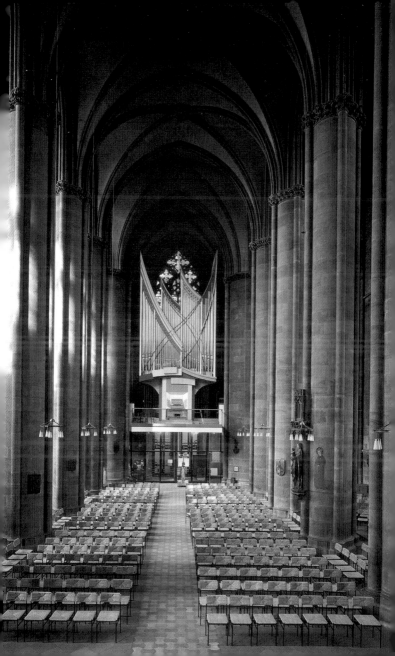

Ende des 19. und zu Beginn des 20. Jahrhunderts wurde auch maßgeblich das Urteil geprägt, die klar umrissene Gestalt der Elisabethkirche verkörpere auf besonders anschauliche Weise die Eigenart einer »deutschen« Gotik. Die Elisabethkirche und nicht der Kölner Dom, dem man seinen »französischen«, an der Kathedrale von Amiens geschulten Charakter bereits von Weitem ansieht, sollte so zum Wahrzeichen für einen vermeintlich deutschen gotischen Nationalstil werden. Diese von der Gründerzeit bis zur Weimarer Republik gepflegte deutschnationale Auffassung bestimmt zwar heute nicht mehr das Meinungsbild über die Elisabethkirche, doch dafür hat sich nun die Ansicht verfestigt, bei der Elisabethkirche handele es sich um die erste rein gotische Kirche auf deutschem Boden. An diesem Urteil ist so viel richtig, dass diese Kirche zusammen mit der möglicherweise wenige Jahre älteren Trierer Liebfrauenkirche zu den ersten Kirchenbauten in Deutschland gehört, in denen das System der französischen Hochgotik auf dem Niveau der Kathedrale von Reims strukturell, ästhetisch und auch konstruktiv in wesentlichen Teilen in Erscheinung tritt. Dies beginnt bei der Grundrissbildung (dreischiffiges Langhaus mit quer rechteckigen Mittelschiffsjochen und quadratischen Seitenschiffsjochen) und führt über das konstruktive System (u.a. Strebepfeiler mit dazwischengesetztem, relativ dünnem Mauerwerk), die Profilbildung der Kleinformen (z.B. dienstbesetzte sogenannte kantonierte Pfeiler und Maßwerkfenster) sowie die systematische Abstimmung aller Architekturglieder (Proportionsverhältnisse von Gewölbebögen und Wandvorlagen) bis hin zum Dachstuhl, dessen Konstruktion dem Vorbild französischer Dachwerke folgt. Dennoch ist die Elisabethkirche keine französische Architektur. Wenn auch ihre Ästhetik und Systematik die genaue Kenntnis der zeitgenössischen Sakralbaukunst des französischen Königreichs verrät, so ist doch auch das Bemühen der verantwortlichen Architekten und Bauherren erkennbar, diese in den Dienst einer eigenständigen Bauidee zu stellen. Diese kann nicht mit nationalen Begriffen, sondern eher mit den von politisch-religiösen Überlegungen bestimmten Ansprüchen des Deutschen Ordens und des mit ihm verbündeten thüringischen bzw. hessischen Landgrafenhauses umschrieben werden. Hierbei standen drei Aspekte im Vordergrund

Südliches Seitenschiff mit Turmhalle und Empore

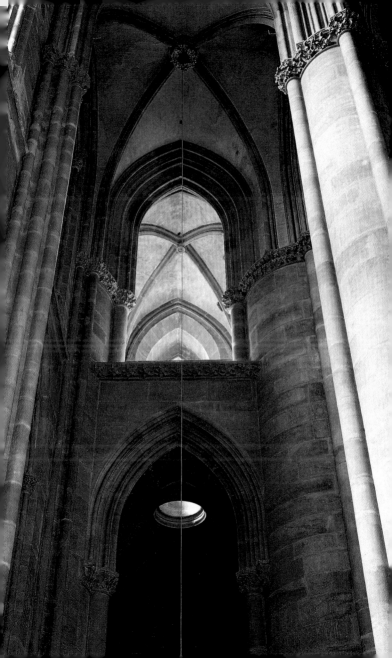

grund: der Rang als Grabeskirche einer herausragenden, »königlicher
Heiligen, der Status einer bedeutenden, wenn nicht gar der zentrale
Kirche des reichsunmittelbaren Deutschen Ordens und schließlich da
Prestige zweier aufeinanderfolgender Reichsfürstenhäuser, die mit de
heiligen Elisabeth aber auch mit dem Orden eng verbunden waren.

Der Außenbau

Bereits der Außenbau der Elisabethkirche signalisiert dem Betrachte
dass er vor einer ausgesprochen vornehmen Kirche steht: Sorgfälti
zugehauene und geglättete Sandsteinquader fügen sich zu einer
makellosen Mauerwerk, das auf der Nord- und Südseite von hoher
in zwei Reihen übereinander angeordneten Maßwerkfenstern au
zwei Lanzetten mit bekrönendem Okulus durchbrochen wird. Relati
flache, kantige Strebepfeiler, die durch Überfangbögen über de
Fenstern des Obergadens miteinander verbunden werden, glieder
in strengem Rhythmus die Außenwände in der Vertikalen und sorge
zugleich für die nötige statische Sicherheit. In Höhe des unteren un
oberen Fenstergadens sind sie durchbrochen, um den Durchgang au
Laufgänge zu ermöglichen, die sich dort um das gesamte Langhau
und die östlich anschließende Choranlage herumziehen. Die **Chor
anlage** wiederum setzt sich aus drei gleichen Konchen zusammen, di
kleeblattartig angeordnet wurden. Diese aufwendige Gestalt dient
bereits zuvor wichtigen Kölner Kirchen wie St. Aposteln oder St. Mari
im Kapitol als Chorschluss. Doch dürfte für die Elisabethkirche ein ar
derer, wesentlich älterer Kirchenbau maßgeblich gewesen sein, de
vermutlich auch schon den genannten Kölner Kirchen für ihre Cho
form als Vorbild diente: Man denke an die frühchristliche Bethleheme
Geburtskirche, die nicht nur über die charakteristische Dreikonchen
anlage, sondern zudem über das älteste Marienpatrozinium verfüg
Für den Deutschen Orden, der Maria zu seiner Hauptpatronin erwählt
und der sein Selbstverständnis in besonderer Weise aus dem Kreuz
zugsengagement im Heiligen Land entwickelte, dürfte die Geburts
kirche Christi in Bethlehem eine aussagekräftigere Leitform abgegeb
haben, als es die Kölner Kirchen je vermocht hätten. In dieses Bild pas

en im Übrigen die Gesamtmaße der Elisabethkirche, deren Langhaus
und Dreikonchenanlage im Grundriss annähernd exakt den Maßvorgaben der Bethlehemer Kirche entsprechen.

Auch das **Langhaus** der Elisabethkirche stellt eine Besonderheit dar: Obwohl der Grundriss zunächst eine klassische Basilika nach französischem Muster suggeriert, erhebt sich darüber, im Aufriss, ein Hallenraum mit drei gleich hohen Schiffen. Die Hintergründe für die Wahl des Hallenlanghauses, das nach Ausweis des Mauerwerks und der Dachkonstruktion von Anfang an geplant war, bleiben vorerst ungeklärt. Unbefriedigend erscheinen Erwägungen, in der Marburger Halle die Tradition westfälischer Hallenkirchen erkennen zu wollen. Nicht nur ist die Raumwirkung in Kirchen wie der Herforder Münsterkirche oder dem Paderborner Dom eine ganz andere als in Marburg, auch historische Bezugspunkte fehlen vollständig. Auch reicht es nicht aus, den in gleicher Weise gestalteten Wandaufriss der Marburger Dreikonchenanlage zum Vorbild für den Wandaufriss der anschließenden Langhaushalle zu erklären. Beide Bauteile sind das Ergebnis einer einheitlichen Planung und Bauausführung, so dass die Priorität des einen Teils gegenüber dem anderen nicht möglich ist. Andere Vergleichsobjekte wie die französische Wallfahrtskirche von Larchant scheiden trotz saalartiger Innenräume und einer von zwei übereinandergesetzten Fensterreihen bestimmten Außenwand wegen des andersartigen Strebepfeilersystems aus (beispielsweise fehlen die charakteristischen Überfangbögen). Der Vorschlag des Verfassers, in dem Hallenraum der Elisabethkirche und seiner auffälligen Außenwandgestaltung die Rezeption antiker Palastaulen (wie etwa der Trierer Basilika Kaiser Konstantins, die ein vergleichbares Wandsystem ausbildet) zu sehen, bedarf – vor allem mit Blick auf das Selbstverständnis der staufernahen Bauträger – der weiteren Diskussion.

Im Westen wird der Außenbau der Elisabethkirche von einer mächtigen, aber wohl proportionierten **Zweiturmanlage** abgeschlossen. Ihr Erscheinungsbild bestimmen kantige Strebepfeiler, zwischen denen im Erdgeschoss an der Westseite das **Hauptportal** [1] mit darüberliegendem prächtigen Maßwerkfenster Kölner Provenienz eingefügt

wurde. Im Portal sitzen noch die originalen Türflügel von ca. 1280 mit dem schmiedeeisernen Deutschordenskreuz auf den Außenseiten und dem ältesten erhaltenen, durch den Reichsadler ausgezeichneten Hochmeisterkreuz auf den Innenseiten. Im Portaltympanon (um 1280) steht Maria mit dem Christuskind, denen zwei Engel huldvoll Kronen darreichen. Durch diesen Rückgriff auf das höfische Zeremoniell wird nicht zuletzt Maria als Königin des Himmels und Patronin des Deutschen Ordens ausgezeichnet. Der Hintergrund des einstmals in reicher Farbigkeit gefassten Tympanons gestaltet sich je zur Hälfte aus Weinlaub und aus einem Rosenhag, vegetabile Zeichen für das Erlösungswerk Christi und die Unbeflecktheit Mariens. Oberhalb des recht geschlossenen zweigeschossigen Turmunterbaus erheben sich über quadratischem Grundriss die **Freigeschosse der Türme**, deren Abschlüsse Glockenstuben mit bekrönenden Spitzhelmen bilden. Oberhalb der Schallfenster der Glockenstuben stehen große, verwitterte Sandsteinfiguren (von ca. 1320), deren Programm bislang nicht vollständig entziffert werden konnte. Jedoch lässt die Identifizierung eines Kaisers und eines Deutschordensherrn den Schluss zu, dass mit der repräsentativen Zweiturmanlage und ihrem Figurenzyklus u.a. an die besondere rechtliche, da reichsunmittelbare Stellung des Deutschen Ordens erinnert werden sollte. Architekturtypologisch bestehen hier offensichtliche Bezüge zu zwei anderen wichtigen Kirchen (St. Blasius und St. Marien) des Deutschen Ordens im thüringischen Mühlhausen, deren romanische Zweiturmfassaden ursprünglich in königlichem Auftrag errichtet wurden. In ihrer Grundstruktur und manchen gestalterischen Details (Strebepfeilerbildung, Fassadenschema) ergeben sich für die Elisabethkirchentürme darüber hinaus Verbindungen zu den Westbauten der Abteikirche von St-Denis, der Zisterzienserkirche im einst brabantischen Villers (dort befand sich die Grablege der Eltern Heinrichs I. von Hessen) und der Ste-Chapelle in Paris. Möglicherweise lag es in der Absicht der damals an der Elisabethkirche partizipierenden Institutionen (Deutscher Orden und hessisches Landgrafenhaus), über die Rezeption dieser Bauwerke den besonderen Charakter der Elisabethkirche anzuzeigen. Er wurde wesentlich geprägt durch den hohen Rang des Marburger Deutschordenshauses, die Aufbewahrung

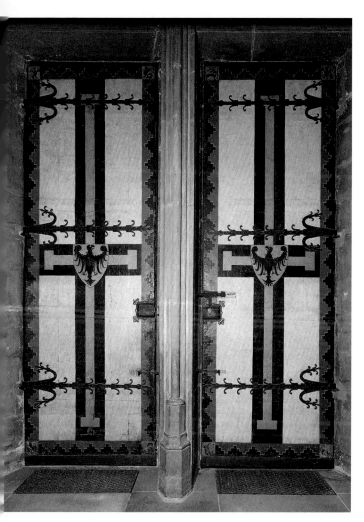

▲ *Westportal innen mit Hochmeisterkreuz (um 1280)*

herausragender Reliquien (u.a. Elisabeths Schädelreliquiar mit kaiser-
licher Krone; heute in Stockholm bzw. Wien), das **Grab der heiligen
Elisabeth** [**9**] und die Grablege einer reichsfürstlichen, mit der Heiligen
eng verbundenen Dynastie. Welche hohe Symbolkraft die Zweiturm-
fassade der Elisabethkirche sowohl für den Deutschen Orden als auch
das hessische Landgrafenhaus besaß, belegen zwei hochrangige Kir-
chenbauten des 14. Jahrhunderts, deren Westtürme die architekto-
nische Grundstruktur rezipieren: die Deutschordenskirche in Kulm
(Westpreußen) und die landgräfliche Stiftskirche St. Martin und Elisa-
beth in Kassel.

Der Innenraum

Bereits die Zeitgenossen bewunderten die sorgfältig abgestimmten
Proportionen und die durchscheinenden farbigen **Glasfenster** der
Elisabethkirche. Ausdrücklich werden sie 1297 in der Elisabeth-Biogra-
fie des Dietrich von Apolda gelobt. Die Bewunderung gilt nur vorder-
gründig der sinnlichen Erscheinung. Dahinter wird ein transzendentes,
spirituelles Verständnis der Begriffe vom rechten Maß und Licht spür-
bar, wodurch vor allem die gotische Kirchenarchitektur zu einer Art
»Modell« des göttlichen Universums werden konnte. Dies gilt auch für
die Elisabethkirche, deren Innenraum ursprünglich durch eine rote,
ockergelbe und weiße Farbfassung zusätzlichen Glanz erhielt. In
Unkenntnis seiner Bedeutung wurde der Farbauftrag 1931 weitest-
gehend entfernt. Doch auch heute noch wird der Eindruck des Raum-
inneren maßgeblich bestimmt vom reich durchfensterten **Hallen-
langhaus**, dem Rhythmus der relativ eng gestellten, schlanken und
hohen kantonierten Pfeiler (nach dem Vorbild der Kathedrale von
Reims) sowie dem fein abgestimmten **Gewölbesystem** aus schmalen,
gekreuzten Rippen, kräftigeren Gurtbögen und breiten, die einzelnen
Schiffe strikt trennenden Scheidbögen. Im Unterschied zu den Hallen-
kirchen Westfalens und den spätgotischen Hallenkirchen Sachsens
oder Süddeutschlands präsentiert sich das Hauptschiff als eine Prozes-
sionsstraße, deren flankierende Pfeiler wie bei einer Basilika den Blick
streng nach Osten auf die hohe Lettnerwand mit Kreuzaltar (von ca.

Elisabethfenster: Elisabeth besucht Kranke ▶

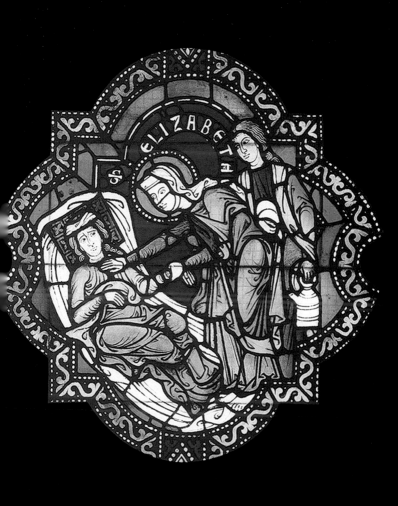

1320; der hölzerne Triumphbogen als Rest einer Vorgängeranlage vor ca. 1280; die Skulpturen im Bildersturm von 1619 überwiegend zerstört) und die dahinter liegende Choranlage hinführen. Ähnliches gilt für die beiden hohen und schmalen Seitenschiffe, deren Wegeführung unmittelbar im nördlichen und südlichen Chor- bzw. Konchenraum endet. Ihr Ziel ist somit einerseits das **Grab der heiligen Elisabeth** [9] und andererseits die **Grablege des hessischen Landgrafenhauses** [20]. In dieses Konzept der Wegeführung sind auch die Innenräume der Turmanlage eingebunden: Im Norden und Süden öffnen sich doppelgeschossige, durch Gewölbeöffnungen miteinander verbundene Räume (Turmhallen und Emporen), von denen aus die gegenüber in den Konchenräumen liegenden Altarstellen eingesehen werden können (Abb. Seite 10). Die Funktion dieser Turmräume lässt sich quellenkundlich nicht mehr ermitteln, doch besitzen sie den Charakter herrschaftlicher Kapellen bzw. Emporen. Seit 1946 befindet sich in der nördlichen Turmhalle die **Grablege des Generalfeldmarschalls Paul von Hindenburg und seiner Frau** [2], die hier, nach dem Verlust des ostpreußischen Tannenberg, in einer der wichtigsten Kirchen des Deutschen Ordens ihre letzte Ruhestätte gefunden haben.

Die Ausstattung

Die wechselhaften Zeitläufe haben auch die Elisabethkirche nicht verschont, doch blieb ihre Ausstattung aus dem hohen und späten Mittelalter in seltener Fülle erhalten. Die oben beschriebenen, ausgesprochen repräsentativen und von bedeutenden kultischen Aufgaben bestimmten Funktionen der Kirche erforderten hochwertige Ausstattungsstücke, von denen die wichtigsten hier vorgestellt werden sollen.

Glasfenster

Von herausragendem kunsthistorischem Wert ist ein Restbestand alter **Glasfenster im Ostchor**. Sie stammen aus dem Zeitraum zwischen ca. 1235 und ca. 1320 und bilden damit gleichsam einen Querschnitt durch die einst zahlreicheren, bereits im 18. Jahrhundert stark beschädigten und 1767 bis 1770 erstmals aufwendig restaurierten Glas-

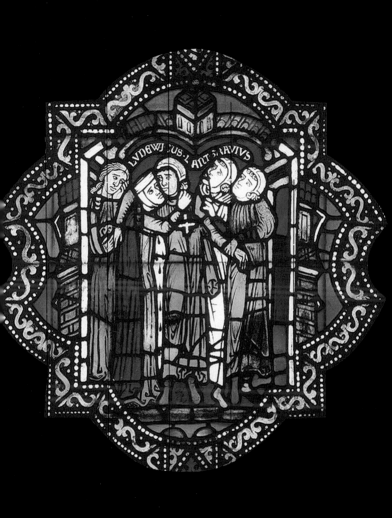

malereien der Elisabethkirche. Neben verschiedenen Glasbildern (alle um 1240) mit großformatigen, in strenger Frontalsicht gehaltenen Personen aus der Heilsgeschichte (u. a. Christus und Maria, Johannes der Evangelist, die hl. Elisabeth), den Allegorien von Ecclesia und Synagoge, einer ganzfigurigen Franziskusdarstellung sowie den restlichen vier Bildtafeln eines vorzüglichen Schöpfungsfensters verdient vor allem das **Elisabethfenster** Aufmerksamkeit: Auf zwei Bahnen und insgesamt elf medaillonartigen Szenen von erlesener künstlerischer Qualität erlebt der Betrachter eine für die Entstehungszeit (um 1240) ungewöhnlich ausdrucksstarke Erzählung aus dem Leben der heiligen Elisabeth. Während die rechte Seite entscheidende Stationen auf dem Weg von der prunkvollen Fürstin zur sich bedingungslos aufopfernden Dienerin der Armen zeigt, präsentiert die linke Seite Elisabeth als personifizierte Barmherzigkeit bei der Ausübung ihrer guten Werke. Im bekrönenden Okulus des Fensters erfahren Elisabeth und ihr großes Vorbild Franz von Assisi ihre Auszeichnung mit der Himmelskrone durch Maria und Christus. Mit der lebensnahen und doch würdevollen Darstellung von pflegebedürftigen Kranken, hungernden Bettlern und notleidenden Müttern und Vätern mit ihren frierenden Kindern gehören die Szenen des Elisabethfensters zu den frühesten und bedeutendsten Zeugnissen sozialer Wirklichkeit und ihrer Verwandlung aus christlicher Nächstenliebe.

Reliquienschrein der heiligen Elisabeth
Das hier entwickelte sozialethische und zugleich auf das Seelenheil des Menschen ausgerichtete Programm besaß einen so hohen Wert, dass es auch das Bildkonzept des in einer rheinischen Werkstatt gearbeiteten **Reliquienschreins der heiligen Elisabeth [17]** bestimmte. Auf den Dachschrägen des hausartigen, das Himmlische Jerusalem andeutenden Elisabethschreins (gegen 1249) erblicken wir die Szenen aus dem Elisabethfenster wieder, nur in vergoldete Kupferreliefs umgesetzt und von gleicher expressiver Ausdruckskraft. Wie im Fenster beginnt auch beim Schrein die Bildfolge mit dem Kreuzzugsgelübde von Elisabeths Gemahl Ludwig IV. von Thüringen und der von Deutschordensrittern überbrachten Nachricht von seinem Tod. Auf

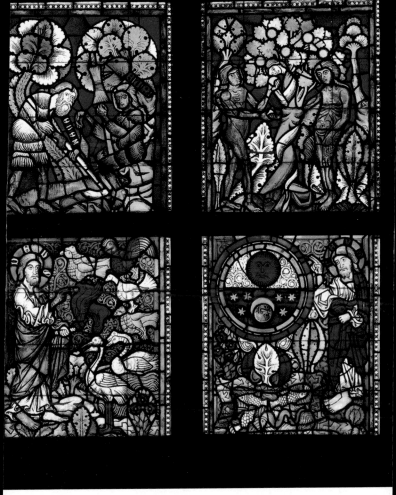

▲ Vier Tafeln aus einem Schöpfungsfenster (von links oben nach rechts unten):
1. Adam bei der Feldarbeit, Eva am Spinnrocken 2. Der Sündenfall
3. Erschaffung der Tiere 4. Erschaffung der Gestirne und der Erde

diese Weise ergibt sich ein hochkomplexer theologischer und politi-scher Sinngehalt, der das unterschiedliche Handeln des Fürstenpaares als dennoch gemeinsamen heilsgeschichtlichen Weg in der Nachfolge Christi interpretiert und dem Deutschen Orden die Aufgabe des legiti-men Bewahrers dieses Vermächtnisses zuschreibt. In dieses Konzept gehören auch die Figuren an den Stirnwänden (Elisabeth als demütig stehende Heilige wird der thronenden Muttergottes gegenüber-gestellt) sowie die zwölf thronenden Apostel entlang der Seiten-wände. In ihrer Mitte befanden sich ursprünglich zwei Christusdarstel-lungen: auf der einen Seite der Gekreuzigte (seit 1806 verloren), auf der anderen Seite der segnende Weltenherrscher.

Altäre

Dieser kostbar mit Edelsteinen verzierte Schrein sollte an hohen Fest-tagen auf dem 1290 fertiggestellten neuen **Hochaltar [16]** ausgestellt werden. Hierzu war eine eigene Bühne hoch oben auf dem schrein-artigen Retabel vorgesehen. Doch dieses Vorhaben gelangte nicht zur

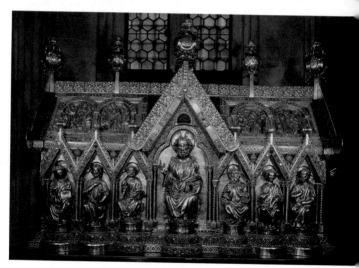

▲ *Schrein der heiligen Elisabeth* [**17**]

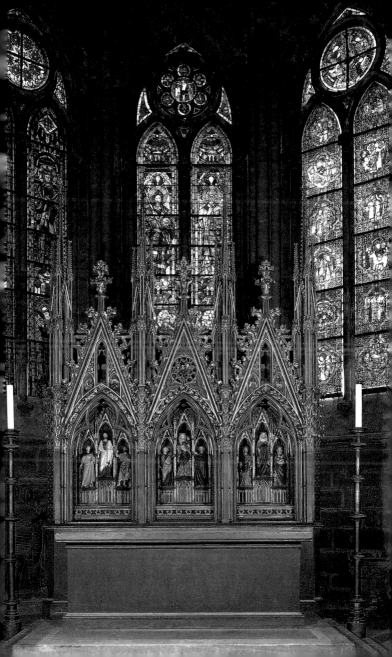

Ausführung. Erhalten blieb dafür ein konsequent auf die Präsentatio
von Reliquien zugeschnittener Altarbau, dessen damals singulär
Konzept der Wandelbarkeit (durch Bildtafeln verschließbare Nische
mit Reliquienbühnen) gleichsam das spätgotische Flügelretabel vc
wegnahm. Dieser Typus eines Altarretabels wurde zwischen 1509 un
1514 auch in der Elisabethkirche aufgestellt: Von Mitgliedern de
Deutschen Ordens gestiftet, entstanden in der Werkstatt Ludw
Juppes, der auch im niederrheinischen Kalkar tätig war, und Johann
von der Leyten neue Altarschreine für den **Katharinen- und Elisabeth**
altar [11, 12] in der Nordkonche und den **Johannes- und St.-Georgs**
St.-Martins-Altar [18, 19] in der Südkonche. Sie ersetzten ältere Alta
bilder aus dem ausgehenden 13. und frühen 15. Jahrhundert. Dies
auf den Wänden der Altarnischen aufgebrachten Fresken waren bein
Katharinen- und Elisabethaltar (dort ist ein Kreuzigungsbild von ca
1290 mit nicht identifiziertem adligem Stifter in der Rolle des Haupt
manns beachtenswert) noch so gut erhalten, dass sie 1931 durch di

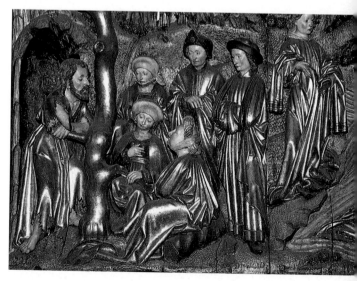

▲ *Johannesaltar* [**18**], *Predigt des Johannes*

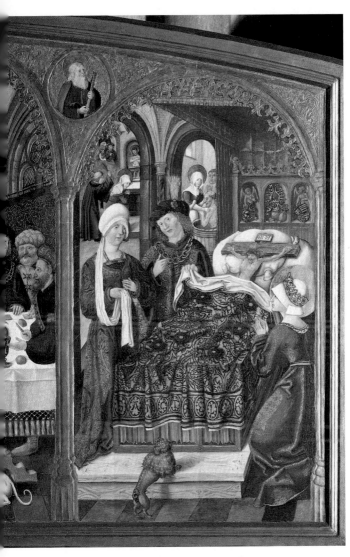

▲ *Elisabethaltar* [**11**]*, Kreuzwunder*

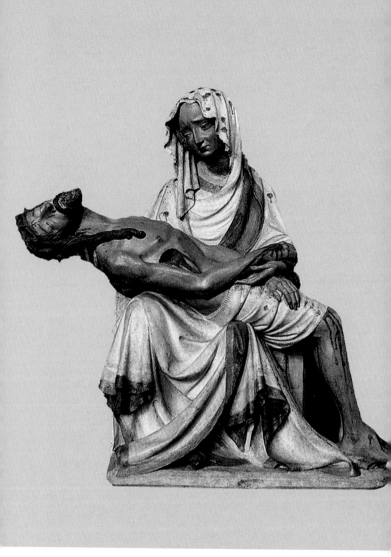

▲ *Vesperbild im Marienaltar* [**8**]

rsetzung der spätgotischen Retabel in die Seitenschiffe wieder zu-
nglich gemacht wurden. Die von Ludwig Juppe geschnitzten und
n Johann von der Leyten bemalten Flügelretabel erlitten vermutlich
ter dem calvinistischen Landgrafen Moritz von Hessen 1619 eine
zielte und außerordentlich subtile Teilzerstörung. Sie hatte zum Ziel,
e katholischen Bildinhalte unwirksam zu machen, dabei die Bild-
zählung als Ganzes jedoch unangetastet zu lassen.

Den Schutzmaßnahmen des Deutschen Ordens ist es zu verdanken,
ass eines der wertvollsten **Vesperbilder** (ca. 1385) **[8]** im Stil der inter-
tionalen Gotik den Bildersturm unversehrt überlebt hat. Für dieses
ochverehrte, aus Böhmen importierte Gnadenbild der trauernden
ottesmutter wurde 1509 ein neuer Flügelretabelaltar von Ludwig
ppe und Johann von der Leyten geschaffen, der das Vesperbild in
nen mariologischen Bildzyklus (auf den Flügeln das Leben Mariens,
Retabelschrein eine geschnitzte Marienkrönung) integriert.

as Elisabethgrab

rsprünglich stand dieser Altar unmittelbar vor der Schmalseite des
lisabethgrabes [9] (sog. Mausoleum) und ergänzte dort die Bild-
ussage des antependienartigen Reliefs an der Grabtumba. Das Relief
a. 1350) offenbarte den hier niederknienden Pilgern die Aufnahme
er sterbenden Elisabeth in den Himmel und den Empfang ihrer Seele
urch Christus und Maria, einer Reihe von Heiligen sowie – unmittel-
ar neben Maria als Schutzpatronin stehend – einem Hochmeister des
eutschen Ordens. Seine auf Elisabeths Totenbett angebrachte Titu-
tur weist ihn als Landgraf Konrad von Thüringen und Gründer des
arburger Deutschordenshauses aus. Offenkundig handelt es sich
ier um ein Votivbild für den 1240 verstorbenen Schwager der Hei-
gen, in dessen Person sich das Bündnis des thüringischen und seit
248 bzw. 1264 hessischen Landgrafenhauses mit dem Deutschen
rden manifestierte. Auf die dynastischen Aspekte der Reliefdarstel-
ung weisen im übrigen auch das ungarische und das thüringische
zw. hessische Wappen hin: Sie prangen an der Vorderseite von Elisa-
eths Totenbett, zu dessen Füßen die Abbilder notleidender, um Hilfe
ehender Menschen die Bedürfnisse der Pilger widerspiegeln. Über

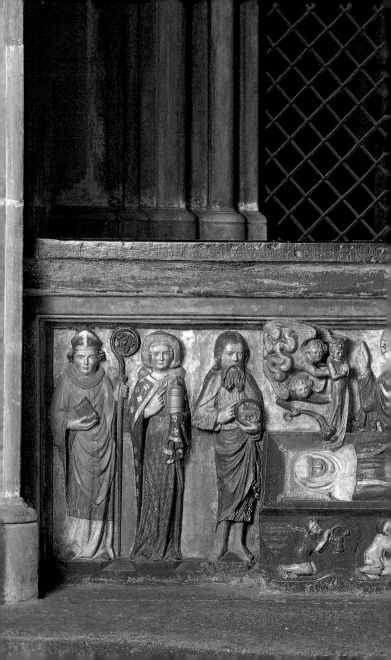

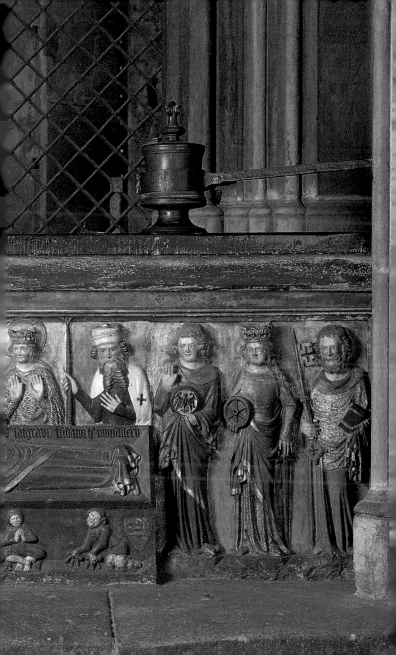

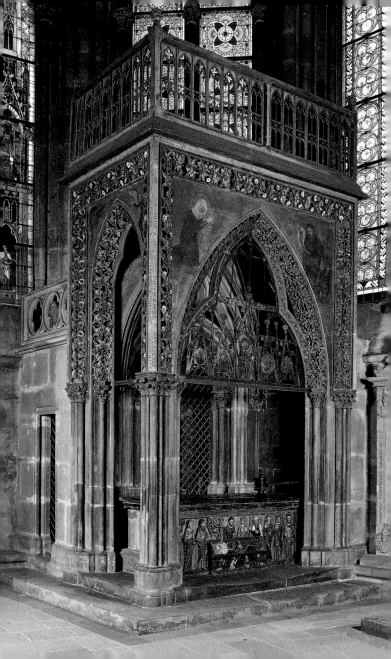

er Grabtumba erhebt sich ein hoher, steinerner Baldachin (ca. 1280), auf dessen Frontseite ein umlaufendes beschriftetes Band Elisabeths Ruhm als »Gloria Theutoniae« verkündet und im später entfernten Schlusssatz die Heilkraft ihres geheiligten Leibes preist. In den spitzbogigen Arkadenöffnungen sitzen seit ca. 1350 farbig gefasste Metallmedaillons mit Szenen aus dem Leben der heiligen Elisabeth. Sie bildeten den oberen Abschluss eines heute demontierten Schutzgitters, das vor allem der zeitweiligen Ausstellung von Heiltümern (wie z.B. Elisabeths Kopfreliquiar) auf der Tumbenplatte diente (hier stand übrigens auch die heute im Seitenschiff ausgestellte sog. **»französische« Elisabeth [6]**, ein vornehmes Votivbild der landgräflichen Familie aus den 1470er Jahren). Möglicherweise erlebte diese neue Installation anlässlich des Besuchs von Kaiser Karl IV. 1357 ihre Premiere.

Grablegen und Epitaphien

Welche hohen religiösen wie politischen Erwartungen sich an die Aura der heiligen Elisabeth knüpften, belegt eindrucksvoll die **Grablege des hessischen Landgrafenhauses [20]** in der gegenüberliegenden Südkonche. Als fürstliche Begräbniskapelle in der Nähe zur heiligen Ahnfrau eingerichtet, besitzt dieser Raum Grabdenkmäler von zumeist ausgezeichneter Qualität aus dem 13. bis 16. Jahrhundert. Gleich zu Anfang liegt Konrad von Thüringen begraben: Sein Grabbild (kurz nach 1240) zeigt ihn zwar als Deutschordens-Hochmeister, doch erscheint er im Kontext der Grablege auch als Mitglied der aus den Thüringern hervorgegangenen hessischen Dynastie. Die formale Gestalt für die Grabmonumente des hessischen Landgrafenhauses bestimmten die um 1320 angefertigten Grabmäler der Landgrafen Otto (vermutlich das Einzelgrab) und Heinrich I. (gest. 1308), einem Enkel der heiligen Elisabeth, der zusammen mit seinem Sohn Heinrich d.J. auf dem benachbarten Doppelgrab dargestellt ist: Es sind Tumbengräber mit aufliegenden Gisants als typisierte Abbilder der Verstorbenen. Unverkennbar sind die typologischen Bezüge zur hochadligen französischen Grabmalskunst, wie sie beispielsweise für St-Denis unter Ludwig dem Heiligen entwickelt worden war. In Marburg, das in den landgräflichen Grabdenkmälern die frühesten Rezeptionswerke öst-

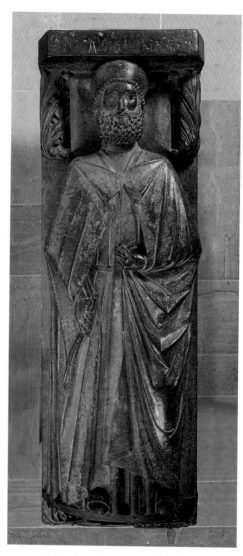

▲ *Grabmal Konrads von Thüringen,*
Hochmeister des Deutschen Ordens, gest. 1240

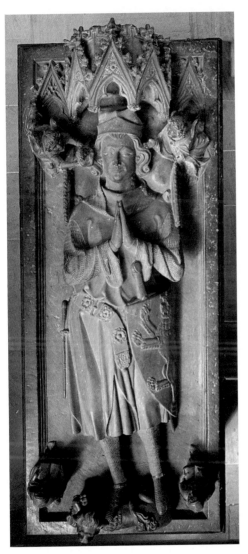

▲ *Grabmal Landgraf Ottos I., gest. 1328*

lich des Rheins besitzt, erfuhr dieser Typus seine spektakuläre Interpretation im Grabmal Wilhelms II. von Hessen (1516): Oben auf der Platte in vollem fürstlichen Ornat aufgebahrt, verwandelt sich in der Ebene darunter der einst machtvolle Fürstenkörper in ein von Schlangen zerfressenes Totengerippe. Ludwig Juppe, der im Auftrag der fürstlichen Witwe Anna von Mecklenburg dieses Memento mori aus Alabaster schuf, orientierte sich auch hier wieder an französischen Vorbildern. Das einzigartige Grabmalensemble wird ergänzt durch zahlreiche erhaltene Totenschilde der Landgrafen, die an der Konchenwand oberhalb der Fenster aufgehängt wurden. Auch der Deutsche Orden hat die Elisabethkirche als Grabstätte genutzt: Beachtenswert sind vor allem die **barocken Epitaphien** des Statthalters der Deutschordens-Ballei Hessen Philipp Leopold von Neuhof (gest. 1670) [**13**] und des Landkomturs und kaiserlichen Feldmarschalls Graf August von der Lippe (gest. 1701) [**14**].

Die Moderne in der Elisabethkirche

1809 endete die Geschichte des Deutschen Ordens in Marburg: Napoleon säkularisierte den Orden und übergab die Elisabethkirche dem gemeinschaftlichen Gottesdienst der evangelischen und katholischen Kirchengemeinde (sog. Simultaneum bis 1827). Das Landgrafenhaus hatte hier bereits seit der Reformation keine fürstlichen Begräbnisse mehr durchgeführt und dafür in Marburg im 16./17. Jahrhundert die zur Hofkirche umfunktionierte Stadtpfarrkirche benutzt. Obwohl damit die Anlässe für aufwendige Ausstattungsprogramme weitgehend fehlten, entschloss sich die evangelische Kirchengemeinde 1931 und 1963 zur Anschaffung zweier hochrangiger Kunstwerke: Zunächst erwarb man für den **Kreuzaltar** von **Ernst Barlach** einen von insgesamt fünf Bronzegüssen seines **Kruzifixus** [**5**] (ursprünglich 1918 für einen deutschen Soldatenfriedhof entworfen), und schließlich beauftragte man den Kölner Glasmaler **Georg Meistermann**, neue **Farbfenster** für das Langhaus der Elisabethkirche zu konzipieren. Realisiert worden ist immerhin das auf den ersten Blick abstrakt erscheinende Westfenster über der Orgel (über [**1**]), das die Ausgießung des Heiligen Geistes zum Thema hat. Auf grandiose Weise, die erst im Licht der

Kruzifix von Ernst Barlach [**5**] ▶

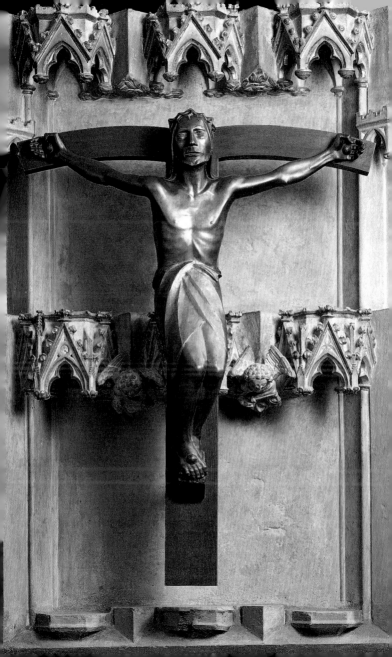

untergehenden Sonne in ihrer ganzen künstlerischen Raffinesse erle[...] bar wird, fährt der Heilige Geist als gewaltiger Lichtstrahl von oben [...] das Fenster ein und verhüllt die in den Lanzettbahnen stehende[...] Menschengestalten in einer Wolke aus farbigem Licht. Dieses Lic[...] strahlt weit in den Kirchenraum und trifft dort auf Barlachs gekreuzi[...] ten Christus. Im Dritten Reich als »entartet« deklassiert, konnte d[...] Kruzifixus nur dank der Zivilcourage des damaligen Kirchenvorstand[...] und des zuständigen Marburger Regierungsbaurats vor der Ei[...] schmelzung bewahrt werden. Als Kunstwerk darf auch die neue Org[...] (2006) der international renommierten Firma Philipp Klais (Bonn) g[...] ten. Ihr effektvoller, geradezu bildhafter Orgelprospekt greift die Far[...] strukturen des Meistermann-Fensters auf, wenn auch das Fenst[...] selbst durch die neue Orgel weitgehend verdeckt wird.

Literaturhinweise

Richard Hamann/Kurt Wilhelm-Kästner: Die Elisabethkirche zu Marburg und ih[...] künstlerische Nachfolge, Bd. 1: Marburg 1924, Bd. 2: Marburg 1929. – Wern[...] Meyer-Barkhausen: Die Elisabethkirche in Marburg, Marburg 1925. – Erika Dinkle[...] von Schubert: Der Schrein der hl. Elisabeth zu Marburg, Marburg 1964. – Katalo[...] 700 Jahre Elisabethkirche in Marburg 1283–1983, Bd. 1–7, Marburg 1983. – Joan[...] Holladay: Die Elisabethkirche als Begräbnisstätte. Anfänge, in: Elisabeth, der Deu[...] sche Orden und ihre Kirche. Festschrift zur 700jährigen Wiederkehr der Weihe de[...] Elisabethkirche Marburg 1983, hrsg. von U. Arnold/ H. Liebing (Quellen und St[...] dien zur Geschichte des Deutschen Ordens, Bd. 18), Marburg 1983. – Jürgen Mich[...] ler: Die Elisabethkirche zu Marburg in ihrer ursprünglichen Farbigkeit (Quelle[...] und Studien zur Geschichte des Deutschen Ordens, Bd. 19) Marburg 1984. – M[...] nika Bierschenk: Glasmalereien der Elisabethkirche in Marburg. Die figürliche[...] Fenster um 1240, Berlin 1991. – Matthias Müller: Von der Kunst des calvinistische[...] Bildersturms. Das Werk des Bildhauers Ludwig Juppe in der Marburger Elisabet[...] kirche als bisher unerkanntes Objekt calvinistischer Bildzerstörung (Marburge[...] Stadtschriften zur Geschichte und Kultur, Bd. 43), Marburg 1993. – Andreas Kös[...] ler: Die Ausstattung der Marburger Elisabethkirche. Zur Ästhetisierung des Kul[...] raums im Mittelalter, Berlin 1995. – Matthias Müller: Der zweitürmige Westbau de[...] Marburger Elisabethkirche. Baugeschichte, Vorbilder, Bedeutung (Marburge[...] Stadtschriften zur Geschichte und Kultur, Bd. 60), Marburg 1997. – Margret Lem[...] berg: Die Flügelaltäre von Ludwig Juppe und Johann von der Leyten in der Elisa[...] bethkirche zu Marburg, Marburg 2011. – Maxi Maria Platz: Eine Burg wird Hospita[...] neue Forschungen zum Umfeld der Elisabethkirche in Marburg an der Lahn, in[...] Forschungen zu Burgen und Schlössern, Bd. 17, Petersberg 2016, S. 89–96.

Westfenster von G. Meistermann über der Orgel ▶

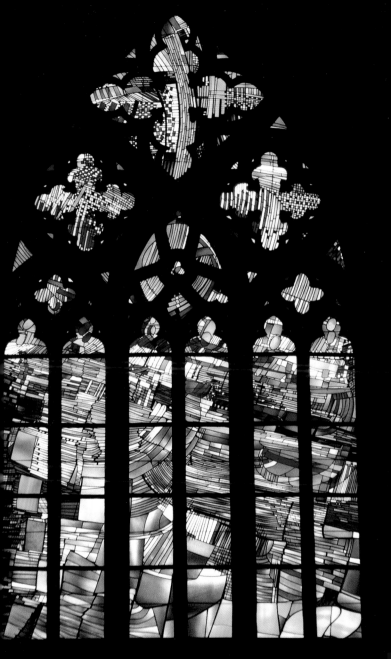

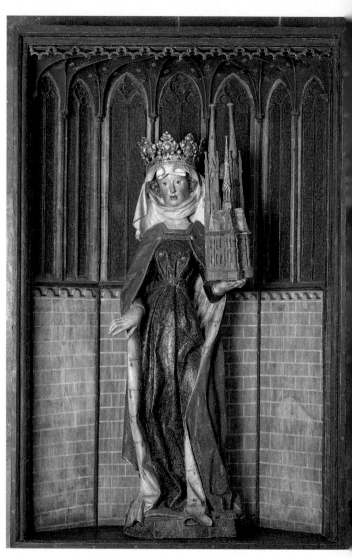

▲ *»Französische« Elisabeth* [**6**] *(siehe Seite 31)*